碑學與帖學書家墨跡

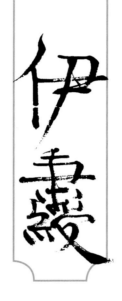

曾迎三 編

上海辭書出版社

重新審視『碑帖之爭』

自晚近以來的二百餘年間，碑學、帖學、碑派、帖派以及碑帖之爭一度成爲中國書法史的一個基本脉絡。不過，需要説明的是，自清代中晚期至民國前期的書法史，基本仍然以碑派爲主流，而帖派則佔次要地位，這是一個基本史實。當然，在這個基本史實基礎之上，又有着帖學的復歸與碑帖之激蕩。這是因爲晚近以降的碑派話語權比較强大，而崇尚帖派之書家則不得不争話語權，故而有所謂『碑帖之爭』。

其實所謂『碑帖之爭』，在清代民國書家眼中，並不存在實際的概念之爭（因爲清代民國人對於碑學、帖學的概念及内涵本就非常明晰，無需争論），而是話語權之争。所謂的概念之爭，祇不過是後來人的一種錯覺或想象而已。當言説者衆多，便以爲争論之事實，實際仍不過是一種話語言説。事實是，碑帖固然有分野，但彼時之書家在書法實踐中並不糾結於所謂概念之論争。

所以，其本質是碑帖之分，而非碑帖之爭。

碑與碑派書法

就物質形態而言，所謂的碑，是指碑碣石刻書法，包括碑刻、石刻、墓志、摩崖、造像、磚瓦等，皆可籠統歸爲碑的形態。這是廣義之碑。但就内涵而言，書法意義上的碑派，則專指取法漢魏六朝之碑者。爲什麽説是取法漢魏六朝之碑者，縱可認爲是真正意義上的碑派？是因爲，漢魏六朝之碑乃深具篆分之法。不過，碑派書法，

也可包括唐碑中之取法漢魏六朝碑之分意者。這縱是清代碑學家的真正取法要旨，離開了這個要旨，就談不上真正的碑學與碑派。譬如，唐人以後的碑，如宋代、明代的碑刻書法，是否也可納入清代的碑學範疇之中？當然不能。因爲，宋明人之碑，已了無六朝碑法之分意。

所以，既不能將碑派書法狹隘化，也不能將碑派書法泛論化。

那麽，何爲漢魏六朝碑法中的分意？這裏又涉及一個比較複雜的問題。所謂分意，也即分法，八分之法。以八分之法入書，這是晚近碑學家如包世臣、康有爲、沈曾植、曾熙、李瑞清等人經常提到的一個重要概念。八分之法，也即漢魏六朝時期的一個重要筆法，指書法筆法的一種逆勢之法。其盛於漢魏而衰退於唐，至於宋明之際，則衰敗極矣。到了清代中晚期，隨着碑學的勃興，八分之法又大盛。故八分之復興，某種程度上亦是碑學之復興；碑學之復興，某種程度上亦是八分之復興。此爲晚近碑學書法之關捩。

另有一問題，亦是書學界一直比較關注的問題：取法唐碑者，又是否屬於碑派書家？我以爲這需要具體而論。唐代碑刻，有一個基本特點，即合南北兩派而爲一體。也就是説，既有北朝（北派，也即碑派）之筆法，亦有南朝（南派，也即帖派）之筆法，多合二爲一。顔真卿碑刻中，即多有北朝碑刻的影子，如《穆子容碑》《吊比干文》《元頊墓志》等，亦有篆籀筆法，顔氏習篆多從篆書大家李陽冰出。

但事實上我們一般多把顔真卿歸爲帖派書家範疇，那是因爲顔書更多

伊薮

是南派『二王』一脉。同樣，歐陽詢、虞世南、褚遂良等初唐書家之碑刻，亦多接軌北朝碑志書法，而又融合南派筆法。但清人所謂的碑派書法，一般不提唐人。如果說是碑帖融合，我以爲這不妨可作爲碑帖融合之先聲。事實上，彼時之書家，並無碑帖融合之概念，而是創作實踐之使然，也就是事實本就如此，亦本該如此。焉知『二王』就不習北碑？此外，康有爲固然鼓吹『尊魏卑唐』，但其習書則並不卑唐，而是多取法於具有六朝分意之小唐碑，如《唐石亭記千秋亭記》即其一也。康氏行事、習書，論書往往不循常理，故讓後人不明就裏，以至於誤讀甚多。康氏之鄙薄唐碑，乃是鄙薄唐碑之了無六朝分意者，而其對於深具六朝分意之唐碑，則頗多推崇。沈氏習書雖包孕南北，涵括碑帖，出入簡牘碑版，然其實上仍然是以碑法寫帖，終究是碑派書家而非帖派。以碑寫帖，或以碑法改造帖法，是清代民國碑派書家的一大創造，李瑞清、鄭孝胥、張伯英、于右任等莫不如此，如果將他們歸爲帖派書家，或是以帖寫碑者，則屬誤讀。

帖與帖派書法

廣義之帖，泛指一切以毛筆書寫於紙、絹、帛、簡之上之墨跡，此以與碑石吉金等硬物質材料相區分者。簡言之，也就是指墨跡書法。然，狹義之帖，也即清代碑學家所説之帖，則專指摹刻於棗木板上之晉唐刻帖。也即是説，清代碑學家所説之帖學，並非是統指墨跡書法，而是指刻帖書法。既然是刻帖書法，則當然非第一手之墨跡原作了，而是依據原作摹刻之書，且多刻於棗木板上，故多有『棗木氣』。所謂『棗木氣』，多是匠氣、呆板氣之謂也。如果按照狹義理解，帖學應該是取法宋明之刻帖者，

也即缺乏鮮活生動之自然之氣。這纔是清代碑派書家反對學帖之緣故。自晉唐以迄於宋明時代的這一千多年間，帖派書法一度佔據中國書法史的半壁江山，尤其是其領銜者皆爲第一流之文人士大夫，故往往又易將帖學書法作爲文人書法之一表徵。帖學到了晚明，達於巔峰，出現了王鐸、傅山、黃道周、倪元璐等大家。帖學到但也開始走下坡路。而事實上，這幾大家已有碑學之端緒。清初接續晚明餘緒，尚是帖學書風佔主導，一直到康乾之際，仍然是趙、董帖學書風的大行其道。

碑學與帖學

康有爲、包世臣、沈曾植等清代碑學家之所謂碑學、帖學概念，並非是我們今人理解之碑學、帖學概念，而是指狹義範疇，或者説有其嚴格定義。但由於古人著書，多不解釋具體概念，故而後人讀時，則往往發生誤判。這是因爲清代書論家多有深厚的經學功夫，其著述在運用概念時，已經經學之審視，無需再詳細解釋。這是過去學問家的一種特有的話語表述方式，書論著述亦不例外。

正是由於對碑學、帖學之概念不能明晰，故往往對清代之碑學主張發生錯判，這也就導致後來者對碑學、帖學到底何者纔是取法第一手資料的爭論。

其實這種爭論，在清代書家那裏也並不真正存在，而衹不過是書家的審美好惡或取法偏向而已。關於誰纔是取法第一手資料的問題，後世論者、帖學論者多對碑學論者發生誤判。比如主張帖學者，一般認爲取法帖學，纔是第一手資料；而取法碑書者，則是第二手資料。這裏存在的誤讀在於：正如前所述，對帖學的概念未能釐清。如果按照狹義理解，帖學應該是取法宋明之刻帖者，

03


而這種刻帖，往往是二手、三手甚至是幾手資料，其真實面貌早已發生變化。而習碑者，之所以主張習漢魏六朝之碑，乃是因爲，漢魏六朝之碑刻書法，其鑿刻者往往也懂書法，故刻碑本身也是一種創作。所以，碑刻書法固然有書丹者，但工匠鑿刻的過程也是一種再創作，同樣可作爲第一手的書法文本。甚至，高明的工匠，在鑿刻時可能比書丹者更精於書法審美。這就是工匠書法作爲中國書法史中一個重要存在之原因。理解這個問題其實並不複雜，不妨以篆刻作爲例子。篆刻家在刻印之前，一般先書字。但對於一個篆刻者而言，書字祇是其中一方面，甚至並不是最主要方面，而刀法纔是其中的重中之重。

事實上，碑學書家並不排斥作爲第一手資料的墨跡書法，不但不排斥，反而主張必須學第一手的墨跡書法。無論是阮元、包世臣、康有爲，還是沈曾植、梁啓超、曾熙、李瑞清、張伯英等，均不排斥學第一手的墨跡材料。但不能認爲學第一手的墨跡材料者就一定是帖學，而取法碑刻者就一定是碑學。這祇是一種表面的理解。若如此，則豈不是秦漢簡牘吊書也屬於帖學範疇？宋人碑刻也屬於碑學範疇？

之所以作如上之辨析，菲是糾結於碑帖之概念，而在辨其名實。

碑帖確有分野，但絕非是作無謂之爭。事實上，碑帖之別，在清代民國書家間基本界限分明。如鄧石如、伊秉綬、張裕釗、趙之謙、徐三庚、康有爲、陳鴻壽、張祖翼、李文田、吳昌碩、梁啓超、鄭孝胥、曾熙、李瑞清、張伯英、張大千、陸維釗、沙孟海、應劃爲碑學書家。並不是說他們就不學帖，而是其即使學帖，也是以碑法入帖，也即以漢魏六朝之碑法入帖。而諸如張照、梁同書、劉墉、鐵保、吳雲、翁方綱、翁同龢、劉春霖、譚延闓、溥儒、沈尹默、白蕉、潘伯鷹、馬公愚等，則一般歸爲帖學書家。另有一些在碑帖融合上有突出成就者，如何紹基、沈曾植等，貌似可歸於碑帖兼融一派，但事實上他們在碑上成就更大。其實以上書家於碑帖均有各有兼涉，祇不過涉獵程度不同而已。但需要特別強調的是，碑學書家寫帖，帖學書家寫碑。碑學書家仍以碑的筆法寫帖，帖學書家仍以帖的筆法寫碑。故碑學書家寫帖者，仍不影響其爲碑派，帖學書家寫碑者，仍不影響其爲帖派。

本編之要義

故本編之要義，即在於通過對晚近以來碑學書家與帖學書家之墨跡作品與書論文本之編選，重新審視『碑帖之爭』之真正要旨。基於此，本編擇選晚近以來卓有成就之碑學書家與帖學書家，擷拾其代表性作品各爲一編，獨立成冊。並依據書家生年，先期推出梁同書、伊秉綬、何紹基、吳昌碩、沈曾植、曾熙、譚延闓、溥儒、張大千、潘伯鷹等，由曾熙後裔曾迎三先生選編，每集邀相關專家學者撰文。在作品編選上，注重可靠性、代表性、藝術性、時代性等要素，並注意將作品文本與書家書論、當時及後世之權威評價等相結合，注重作品文本與文字文本的互相補益。本編宗旨非在於評判碑學與帖學之優劣，亦非在於言其隔膜與分野，而在於從第一手的墨跡作品文本上，昭示碑學與帖學之並臻發展，以彰明於今世之讀者，期有以補益者也。

是爲序。

朱中原　於癸卯中秋

（作者係藝術史學家，書法理論家，《中國書法》雜志原編輯部主任）

伊秉綬

伊秉綬（1754-1815），字組似，號墨卿、默庵，自號紉蓀。福建寧化人。清乾隆五十四年進士，歷官刑部主事、惠州知府、揚州知府。精於理學，喜好金石碑帖，工詩書詞畫，篆、隸、楷、行、草五體皆善，其中隸書寬博樸厚，遥接漢人，書藝享譽當時。著作有《留春草堂詩鈔》。

伊秉綬恪奉庭訓，其父與陰承方是摯友，故從陰承方游，先生教以實學，以宋儒爲宗。後受知於朱筠、朱珪。《竹間十日話》記載：『乾隆四十五年以後，閩士講求漢唐注疏之學，皆由朱學士筠、朱太傅珪，及鰲峰掌教張公甄陶始。』故而講求立心行己之學，以爲學要在慎獨。

伊秉綬書法同樣也受到理學思想極大影響。幼時拜謁同鄉祖輩伊牧，其『見大而氣大，度廣而業廣』的氣度使伊秉綬感嘆：『江山之助人也大矣。』由此重視游歷與交友。京官時期的伊秉綬詩文才氣名滿京門，與當時士人精英交游甚盛，如翁方綱、黃易、桂馥等，而與翁方綱長達三十年的交游對其書藝的影響甚大。

作爲科舉制度下的傳統士人，其帖學基礎十分深厚，專攻晉唐名家小楷，受王羲之影響最大，又參有唐人筆意。乾隆四十八年（1783），師從劉墉學書。劉墉被譽爲『濃墨宰相』，其書法用墨平和敦厚，神采內斂於筆墨之中。伊秉綬師從劉墉，小楷同樣墨法厚重，有清剛雅健意。乾嘉年間，金石、考據之學興盛，伊秉綬受乾嘉學派影響甚大。書藝也由此日益臻善，以碑入碑，認爲學書『莫可忘拙』。伊秉綬楷書中大字楷書較爲少見，主要師法顏真卿。《墨林今話》評其楷書『亦入顏平原之室。』沙孟海言：『伊

秉綬用隸的方法來寫顏字。』在現存書跡《臨顏真卿〈大唐中興頌〉》中可見一斑。伊秉綬行書初似劉墉，晚年行草頗得顏真卿筆意真傳，又以碑融入其中，自成風格。

其隸書最爲人所稱道，『齊而不板、整而不呆，厚而不滿』，可與鄧石如隸書媲美。清朝諸多學者對其隸書保持高度一致的好評。梁章矩《退庵隨筆》稱他『遥接漢隸真傳，能拓漢隸而大之，愈大愈壯。』康有爲稱贊他爲『集分書之大成者。』伊秉綬學古追求神似而非形似，博采眾長以成自家面貌。紀昀云：『門人伊子墨卿嗜古好奇。』其隸書扎根漢代，個性鮮明，同時受時人桂馥等人影響。《清史列傳》稱：『秉綬工分隸，與同時桂馥齊名。』在其隸書中沒有傳統隸書的蠶頭雁尾，而有筆筆渾厚的中鋒。成熟隸書的標志性波碟筆畫被他隱入筆毫自然的運動軌跡之中，不作誇張表現。《書林藻鑒》所載清人對其書法藝術的評價，可窺見伊秉綬之碑帖觀：『汀州書法出入秦漢，微特所作篆隸有獨到之處，即其行楷雖發源於山陰、平原，而兼收博取，自抒新意。金石之氣，亦復益然紙上。』

或許對於有着遠大儒學理想的伊秉綬而言，書藝是用來體現他理想追求的媒介。正如他自己所言：『書畫清虛之好，溺焉亦與聲色同。故先儒戒玩物喪志，收藏則懷苟玩苟美之見，有善則存若無若虛之心。』儒學理想始終凌駕於書藝之上。不論是篆隸楷行，他的書法結體嚴謹渾厚，始終給人一種如『端人正士』之感，正氣浩然。

吳思宇

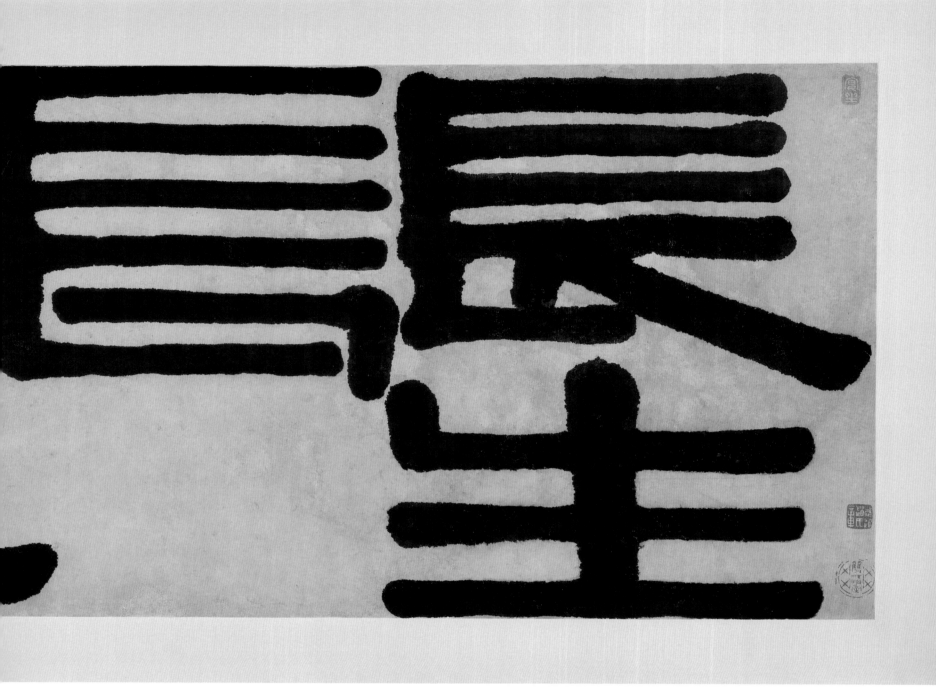

隸書《長生長樂之居》橫幅

紙本
縱三八釐米
橫一二〇釐米
年代不詳

伊鄰

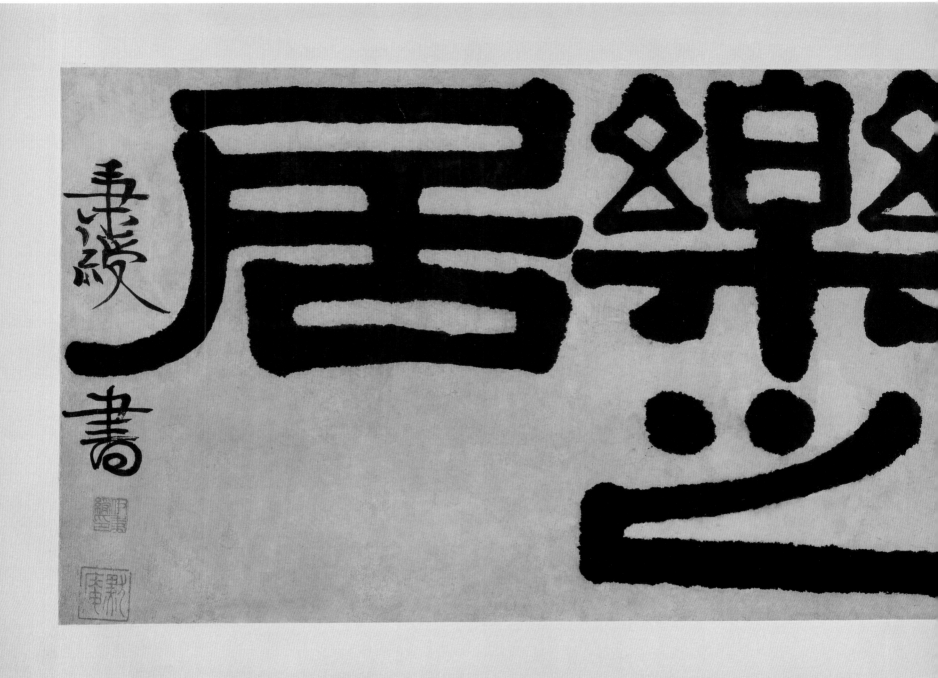

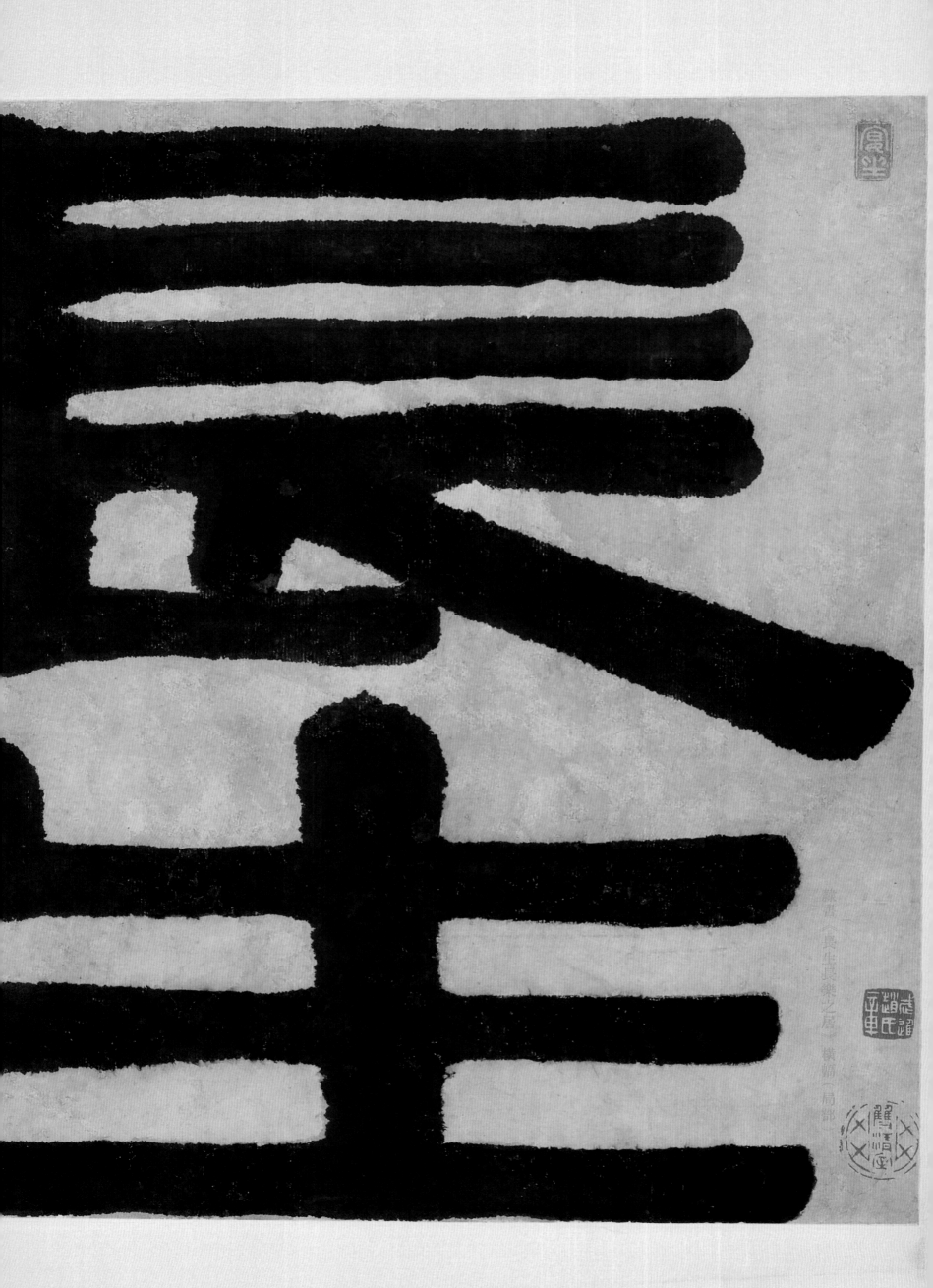

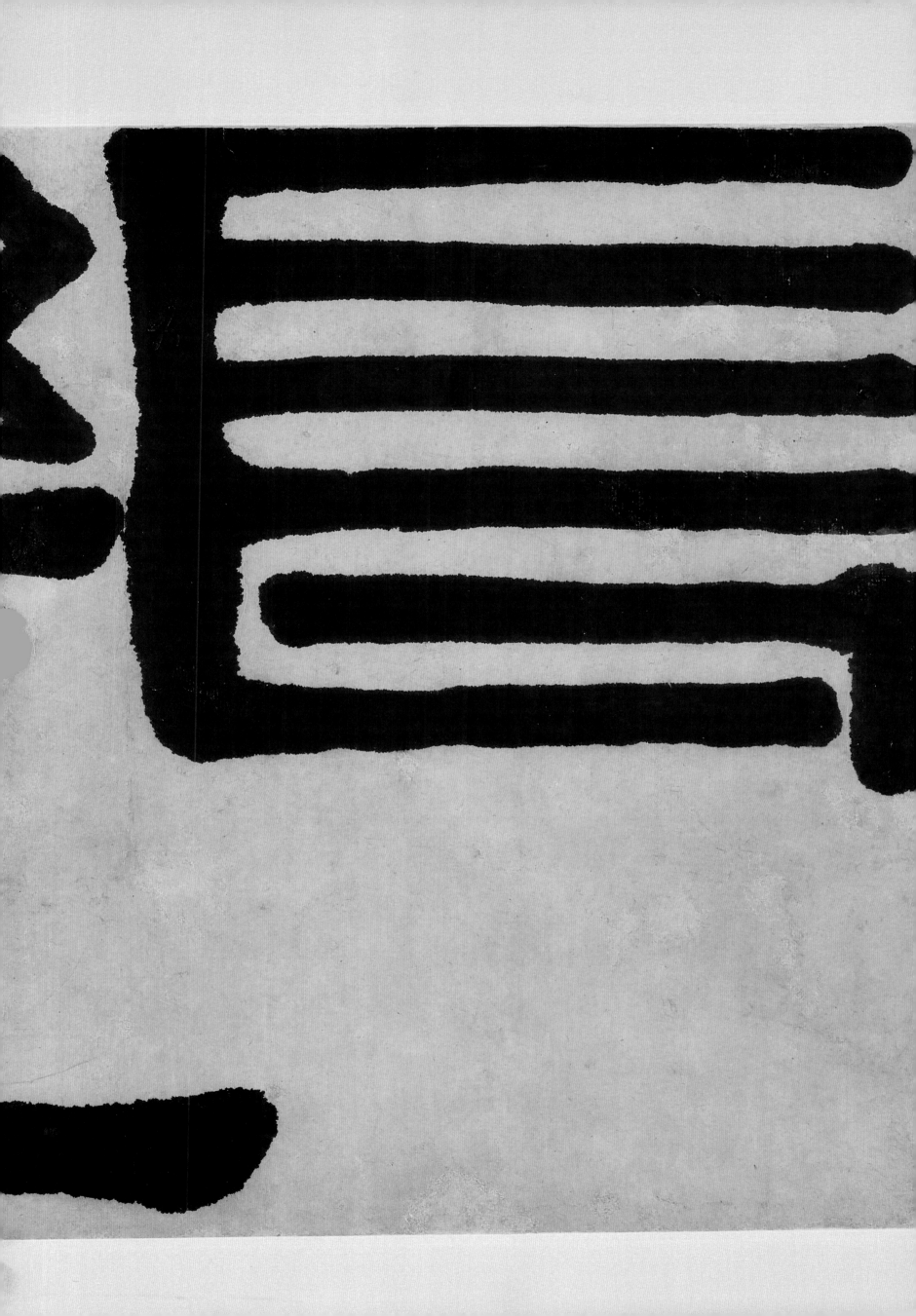

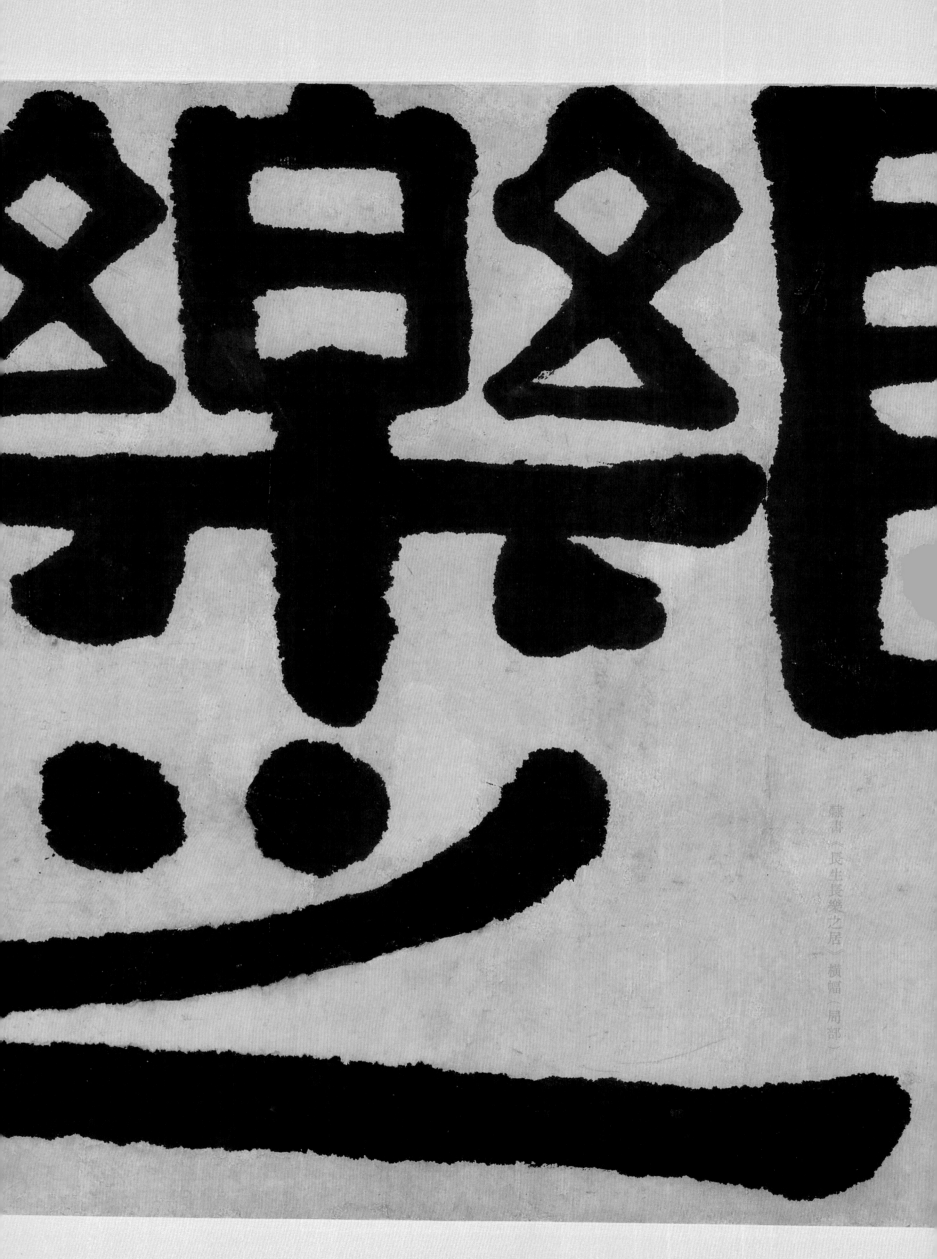

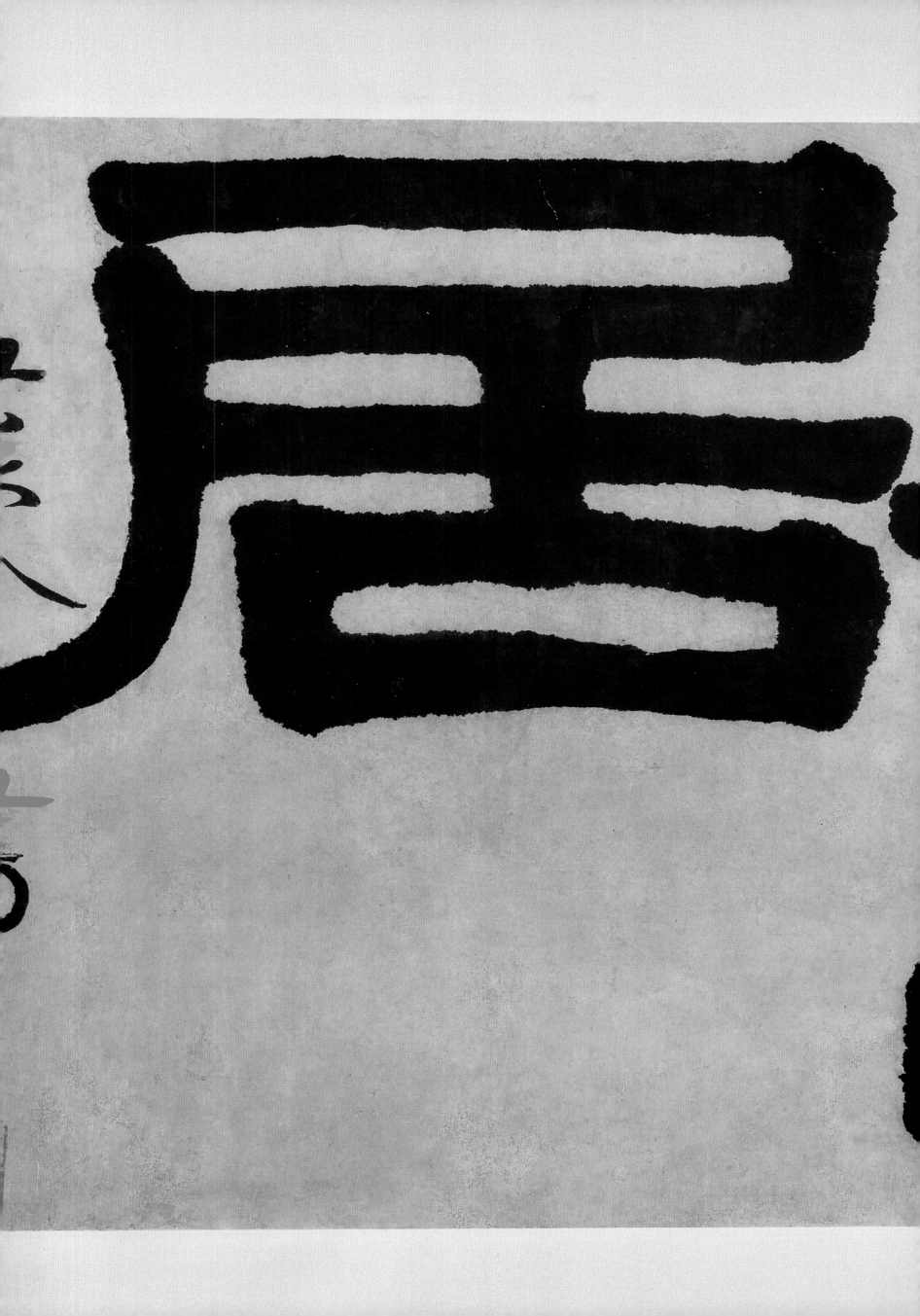

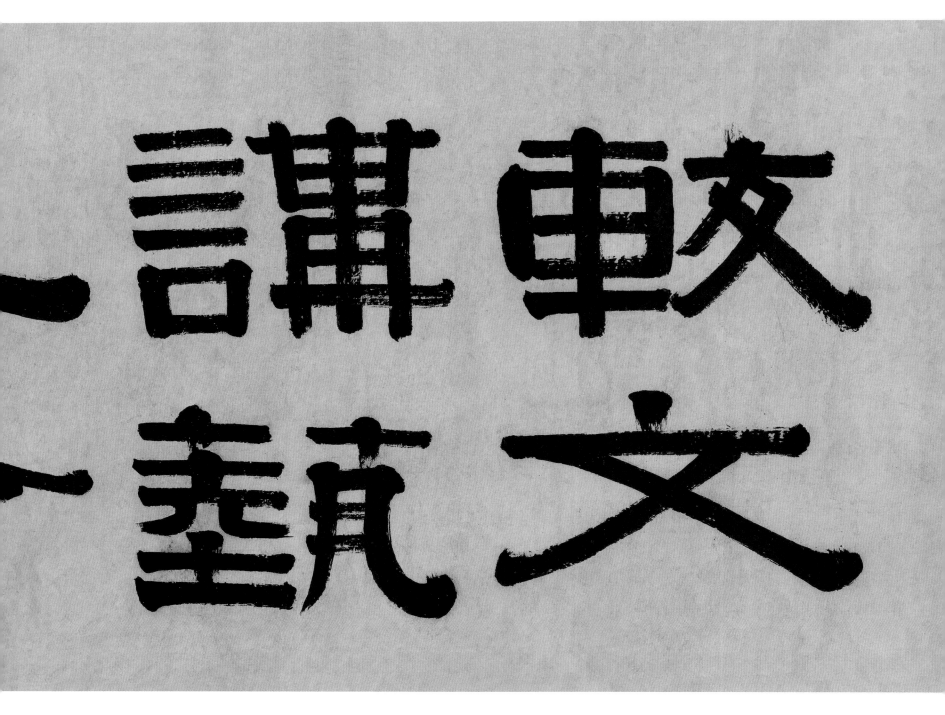

隸書《較文講藝之齋》橫幅

紙本
縱四七釐米
橫一四七釐米
一八〇五年

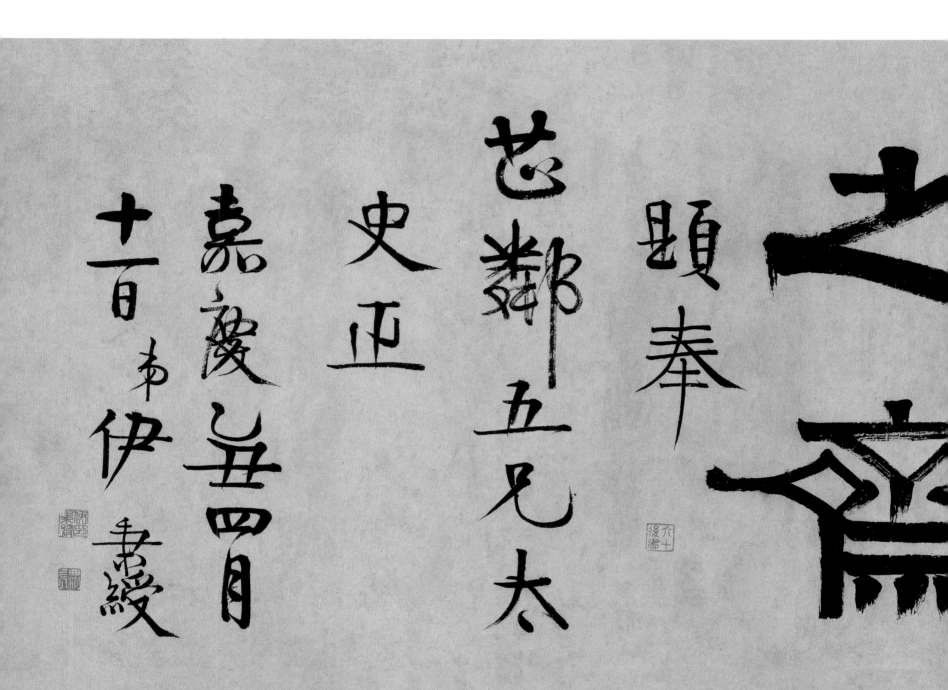

之齋

題奉

芒鄰五兄太

史正

嘉慶壬申四月

十有四日伊秉綬

隸書《華嶠讀書堂》橫幅

紙本
縱三二釐米
橫一三一釐米
一八二二年

伊轍

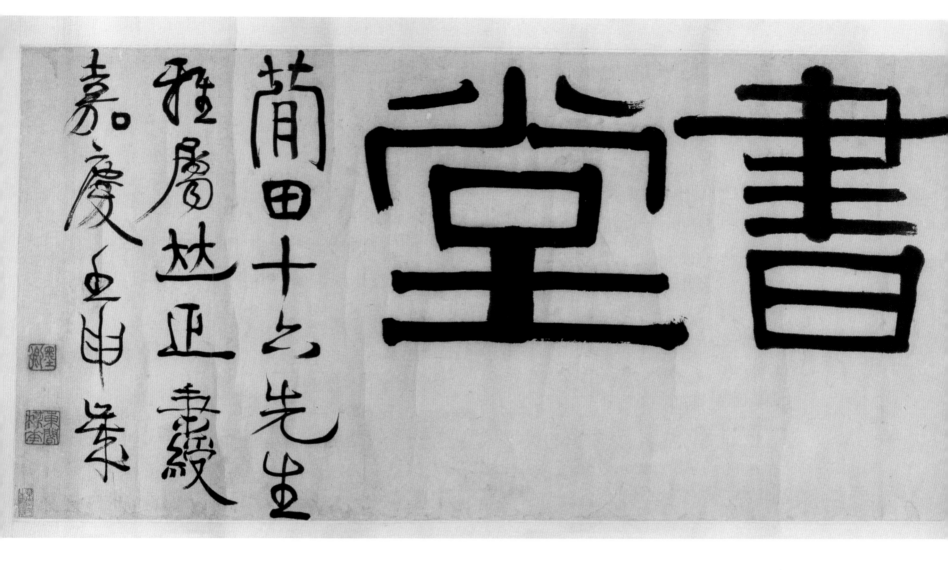

書堂

莆田十六先生雅屬坿亚壽轍

嘉慶壬申秋

15

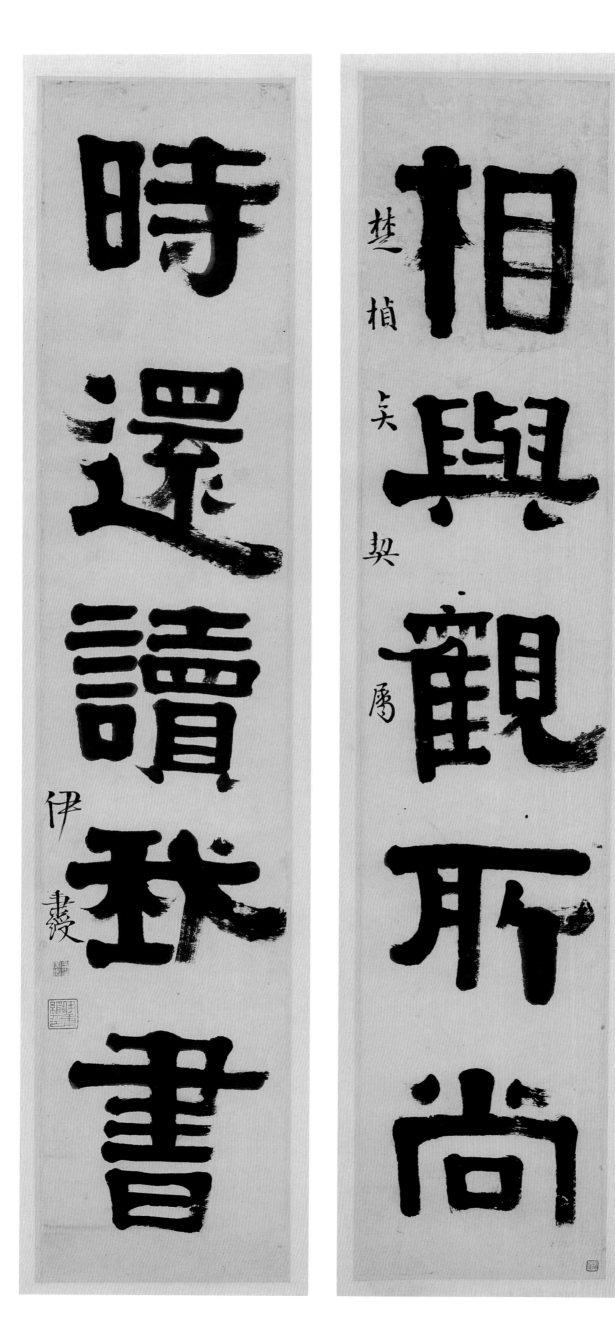

隸書五言聯

紙本　縱九四釐米　橫一九釐米　年代不詳

相與觀所尚

時還讀殊書

讀

伊

書畫

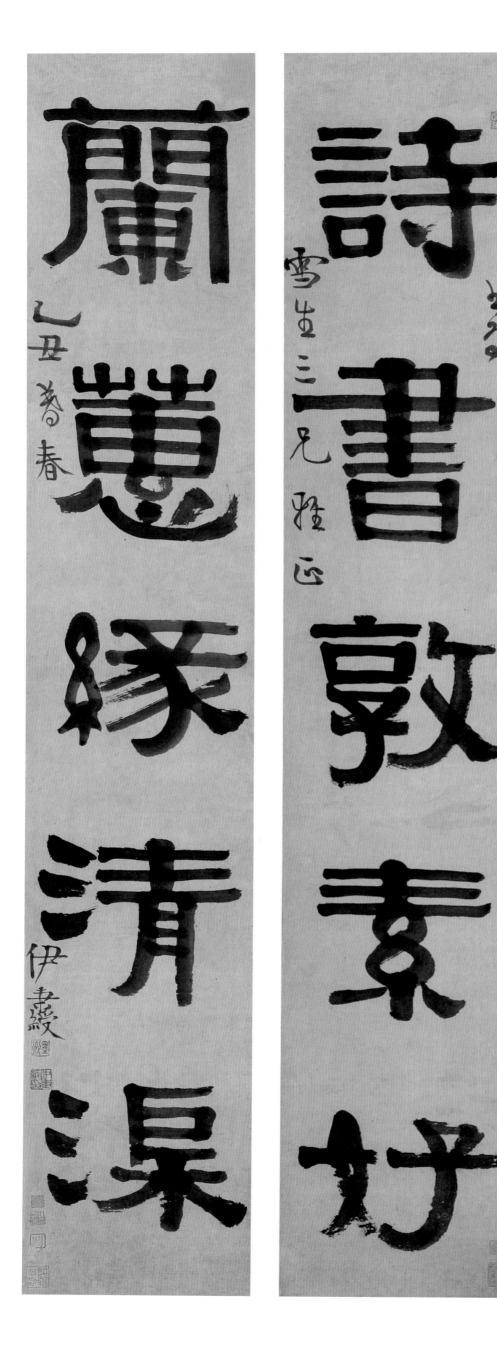

隸書五言聯

紙本　縱一三六釐米　橫二三釐米　一八〇五年

隸書七言聯

紙本　縱一六三釐米　橫二九釐米　一八〇五年

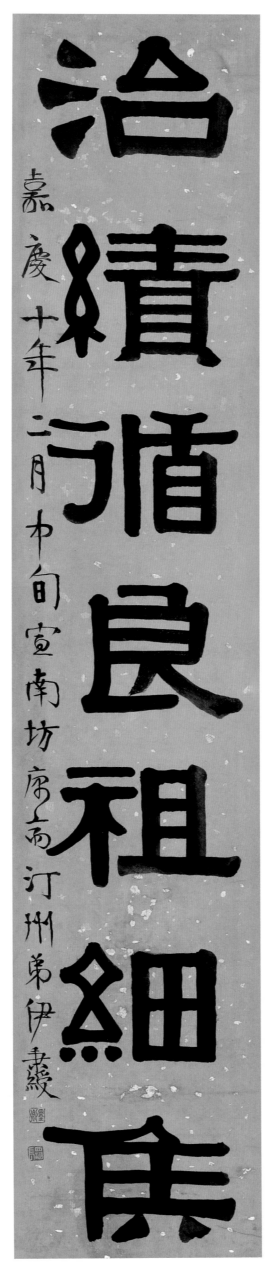
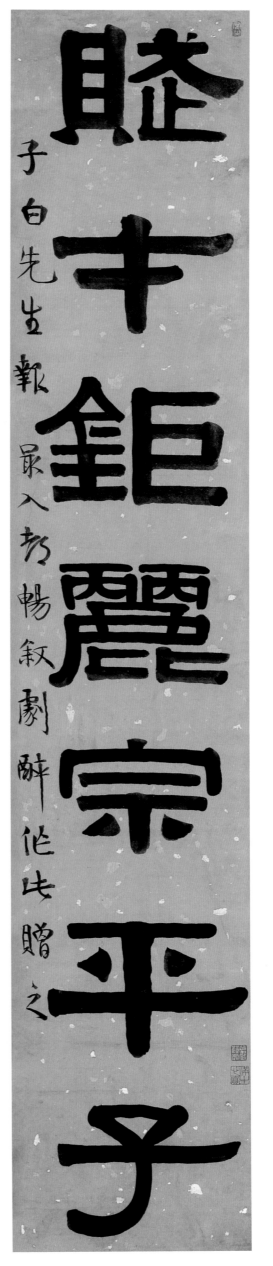

睦卡鉅麗宗平子

洽積循良祖細濱

子白先生報最入都暢敘劇醉他比贈之

嘉慶十年二月中旬宣南坊寓而汀州弟伊秉綬

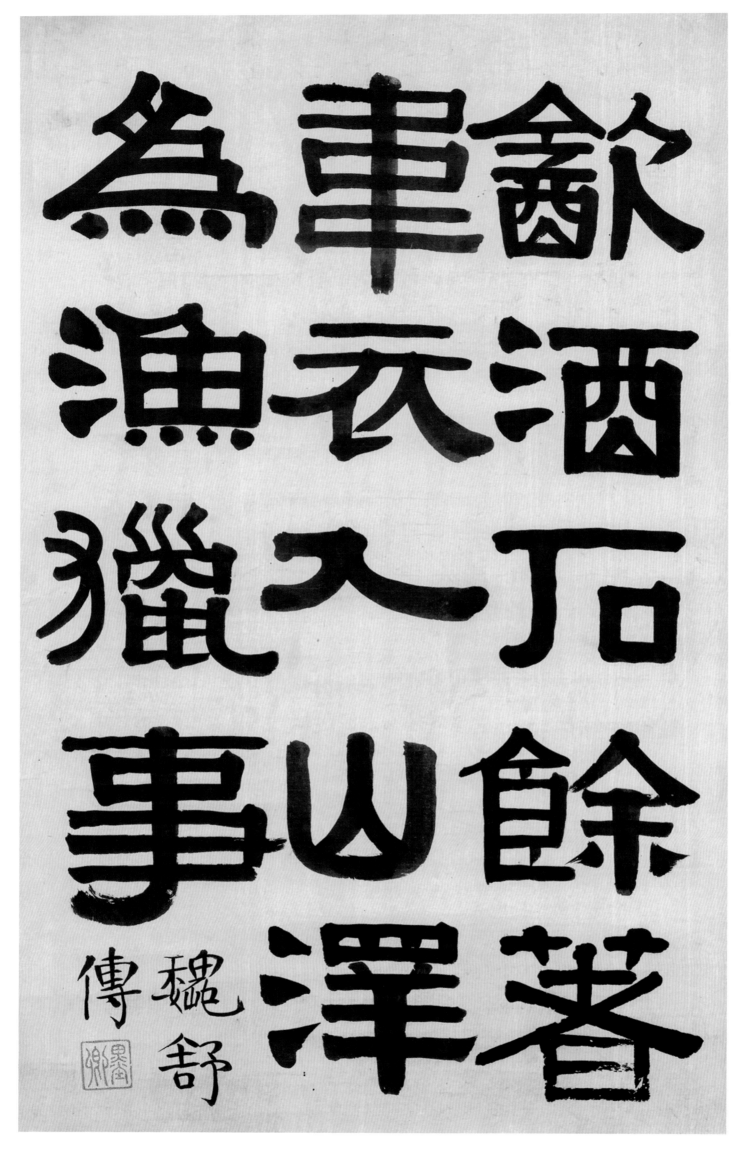

隸書條幅

紙本　縱六七釐米　橫四〇釐米　年代不詳

效色為

亏立罷

三朝股

魏忠肱

傳劉 貞正

隷書條幅

紙本　縱六七釐米　橫四〇釐米　年代不詳

行書《書姚鼐
看牡丹詩》卷

紙本
縱二一釐米
橫二三六釐米
一八〇二年

空梁落燕泥 芒鞋竹杖行九言 陽生陰未句中典 句惜山雨訟斷 兒照晴蓬燈照單 童重更殘明姤已 東海滔滔公猶重 入青龍所攜去 石歇蘭芳春去 故歌同作城家如

墨 實有示予姚祇部 姬傳先生看牡丹 試有着其去忽此 日夫人遠意違久晴 夜雨氣舟翰書而 葉如弟持蘭房 去舟遂遠句之 嘉慶七年三月十四 日惠州龍齋之東

堂 書蘇 并記
黙莽先生化去凡五年 曾嘉慶廿五
年三月十三日矣湘卄十三歳矣展對之頃
無住憐此

23

茶山

為山頭之茶梅

水手古華破生

知尚醉向月雪君

花流春况惜

硯毛子冬儒讚

敢取安同能家

行書《書姚揆看牡丹詩》卷（局部）

雲霞殿明曉

見照時蓬迴畢

南櫹情雪兩誌斯

書《姚合看牡丹詩》卷（局部）

虛況逸神色生

貌軀道人物皃

又人

株衰羅於神被惱

少陵日用訴來

元去軍

百隱仙庵的志

聯縣家卜一罣

家了從崖色

風老草如菌東

弔斜陽挂蘇

墨

雲在亦于娥沅訴

姬侍先生看牡丹

詩者其也此帖

日去人遠意道久晴

行書《書姚寬看牡丹詩》卷（局部）

祝雨气再报

榮如弟特蘭羽而

丰前遂為了�辶

惠州飛鵝嶺之東

堂書綬并記

黙齋先生化去後三五年當嘉慶壬五

年三月十三日癸湘七十三歲矣展對之頃

無任悔延

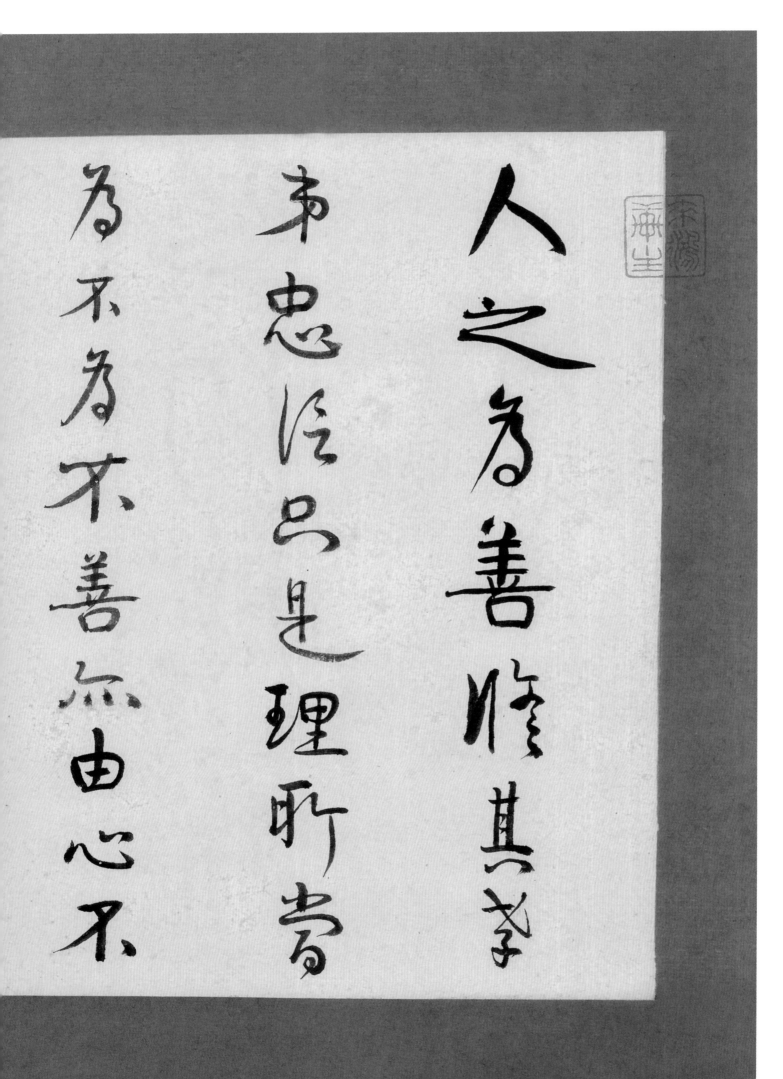

行書冊二頁之一

紙本　縱十九釐米　橫二九釐米　一八〇五年

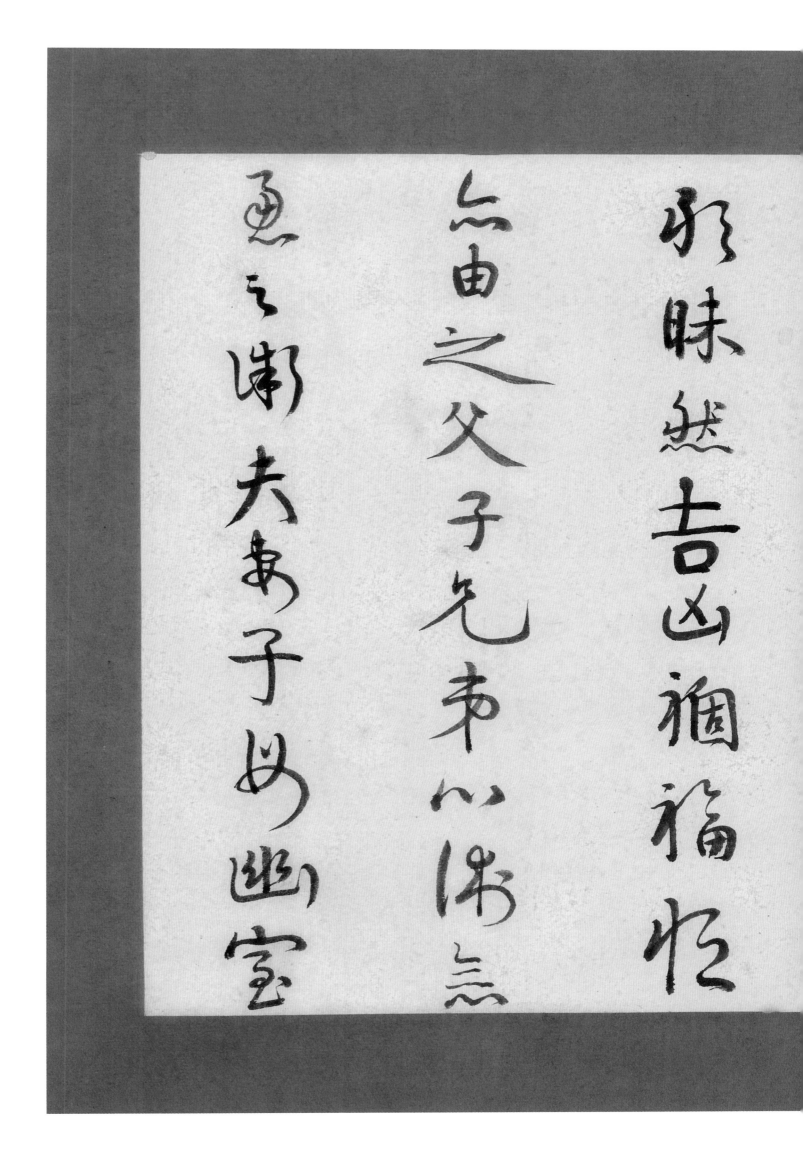

水昧然吉凶禍福怡

氣由之父子兄弟以保无

里之御夫妻子以幽室

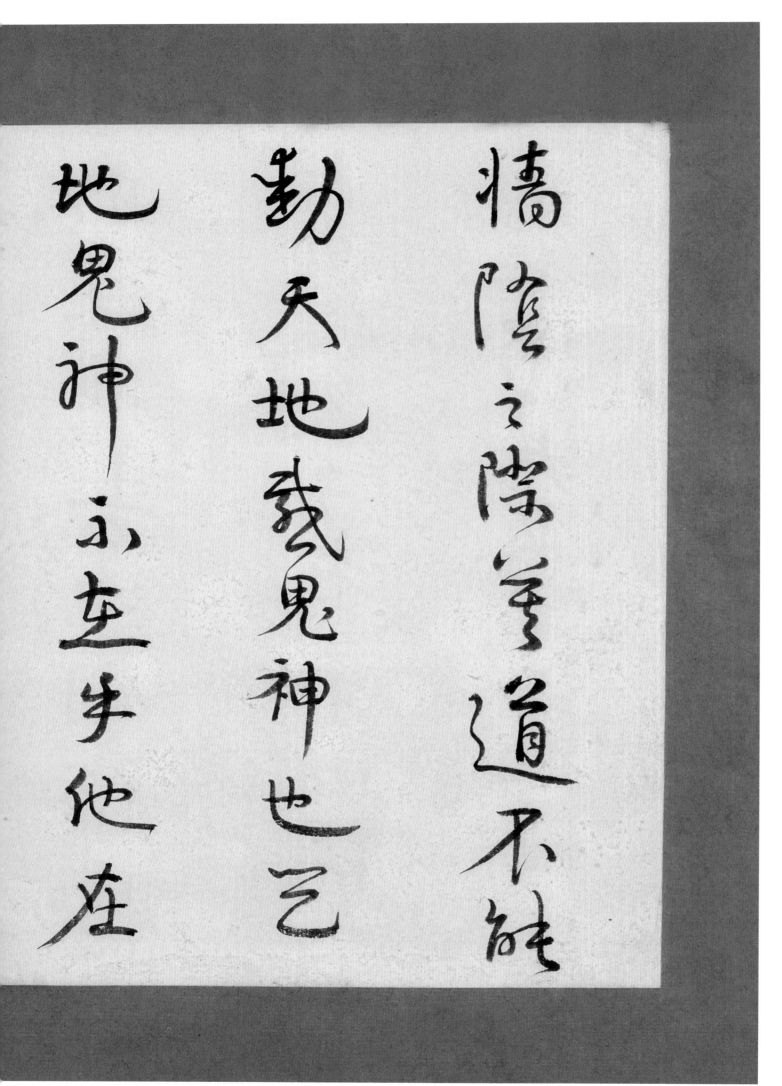

張揚園先生別戴山先生之辭子

陸清獻斯私淑先其訓也

嘉慶十年汀州伊秉綬

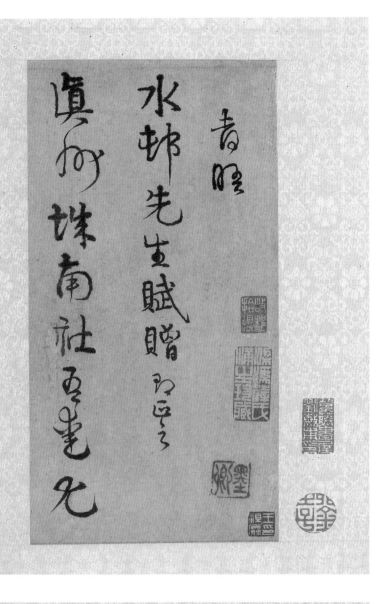

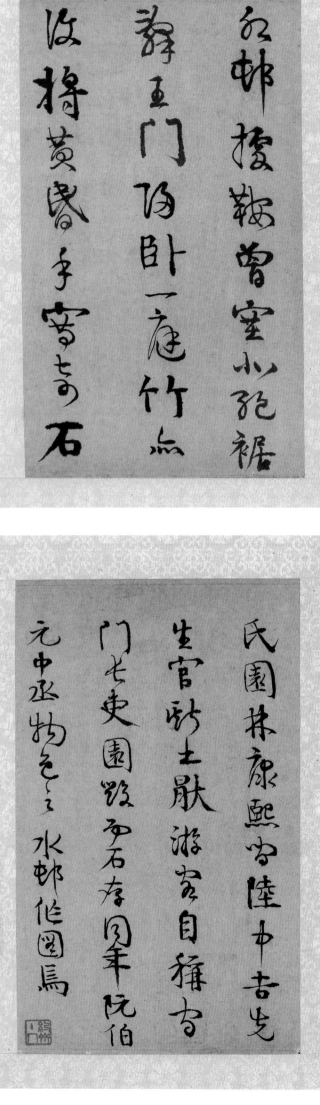

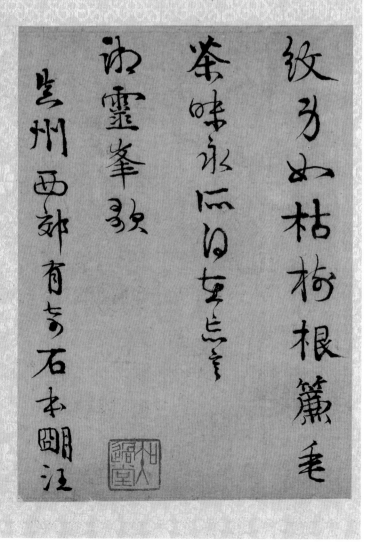

行書冊八開

紙本　縱二七釐米　橫一八釐米　一八〇六年

君不見石家金谷盡榛蕪
吏盍為守門七姬垂簾
美人峯玉宇倚竹竿三兩當
時河伯閒雲髻千牛輓出

又沙高士於窗生石耳弓
情應顧影嘆余臨之世上
人

洪濤古珠瓏骨照海了月
窈窕秀奪江南山老翁
浩瀚奇月法孤殘影管
瀟音瀲灔足名叼別蘚虎

嘉慶二十二年六月二日六
一堂中汀州伊秉綬手稿

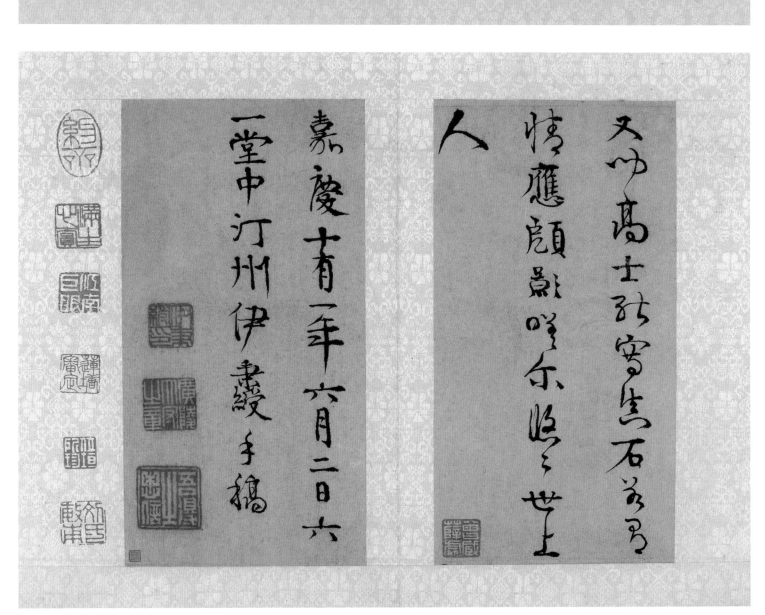

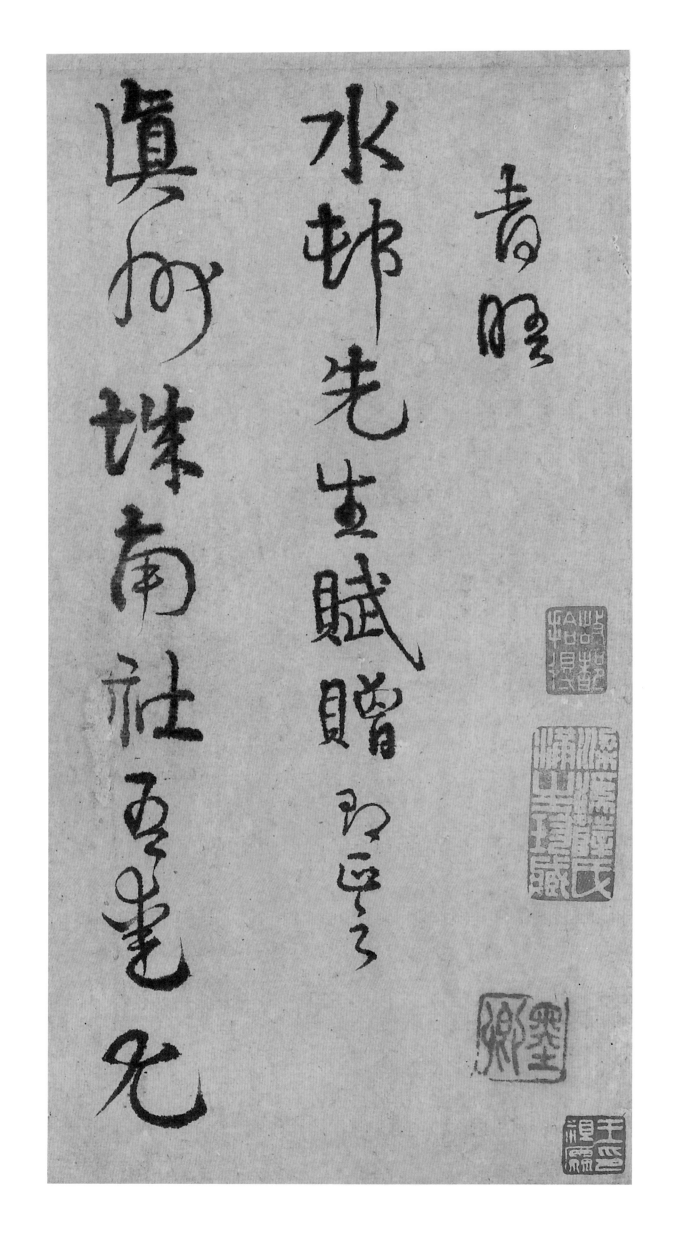

真州珠南社真可光

水邨先生賦贈丙戌之冬

春暖

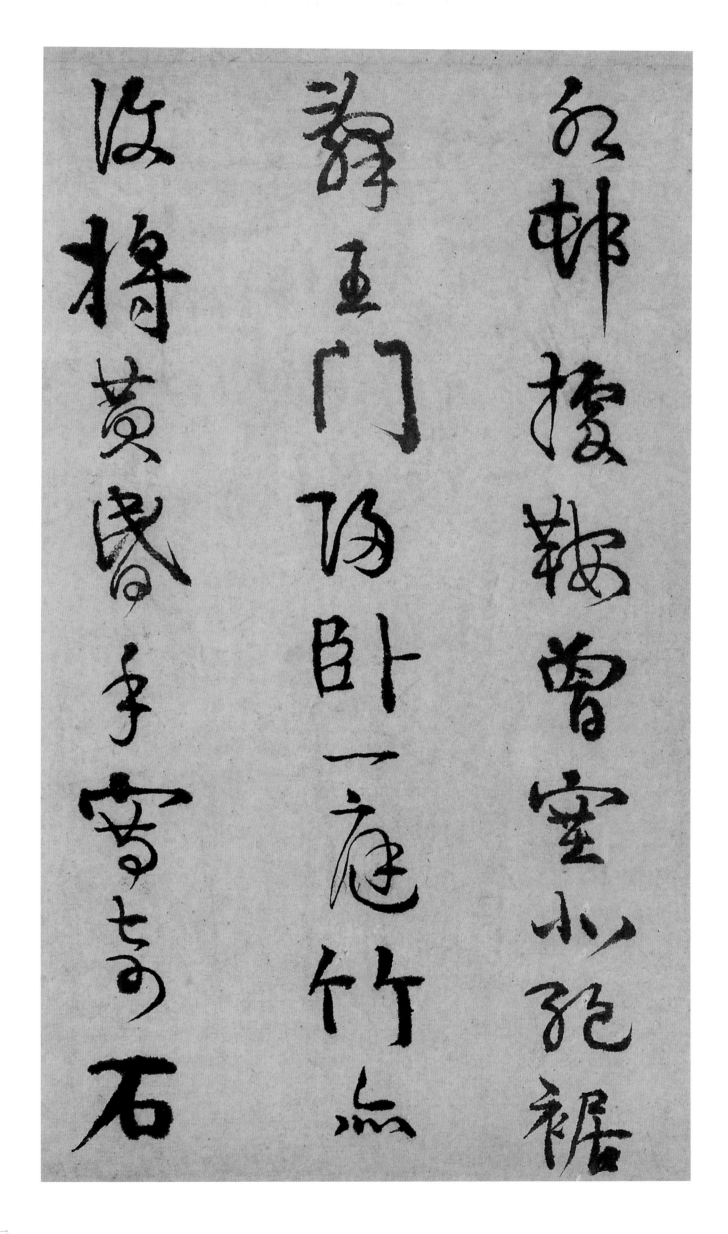

匆匆撥韉曾窒小苑裾

辭玉門陽卧一庭竹点

汝將黃屢手穿石

絞弓如枯椿根簾毛

茶味永同日查女

甘靈峯歌

生州西邨有奇石本間汪

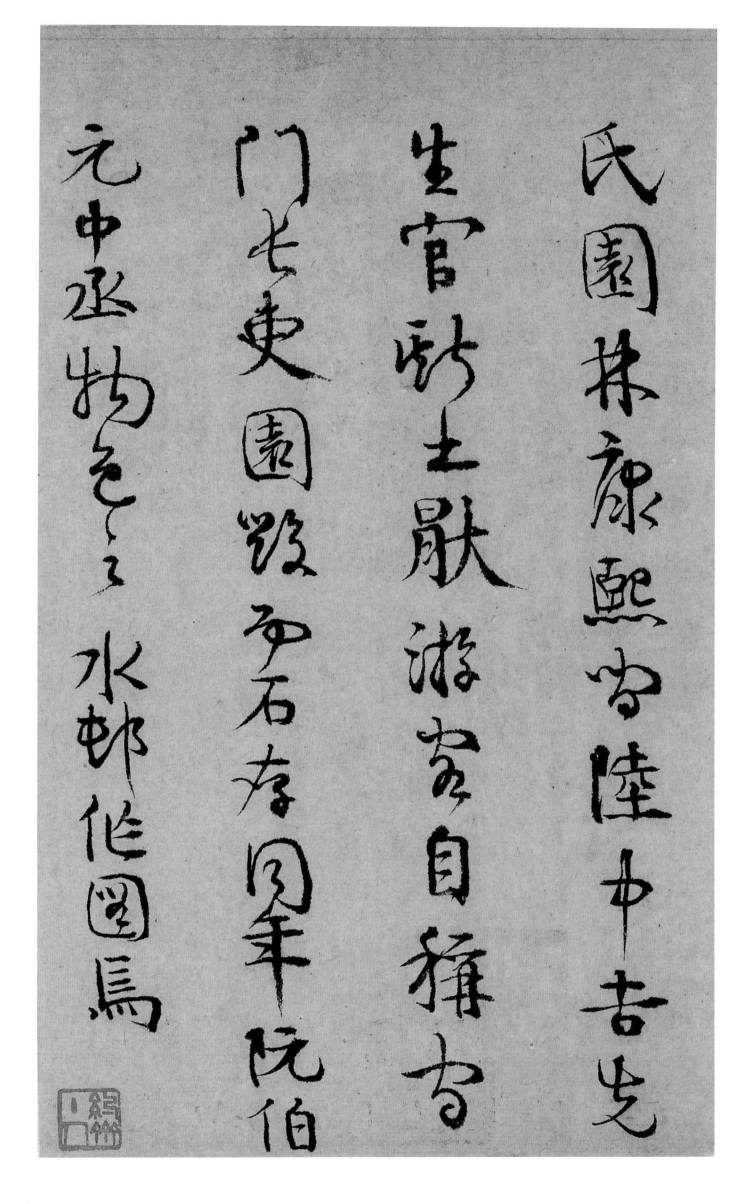

氏園林康熙中陸中吉先

生官歙土獻游客自擇居

門七史園路置石存圖羊阮伯

元中丞物色之水邨作圖焉

君不見石家金谷蓝榛莽處

吏道為守門老氣零落蒼

美人峯豆室傍竹竿三兩箇

時河伯閑雲壑千年軼出

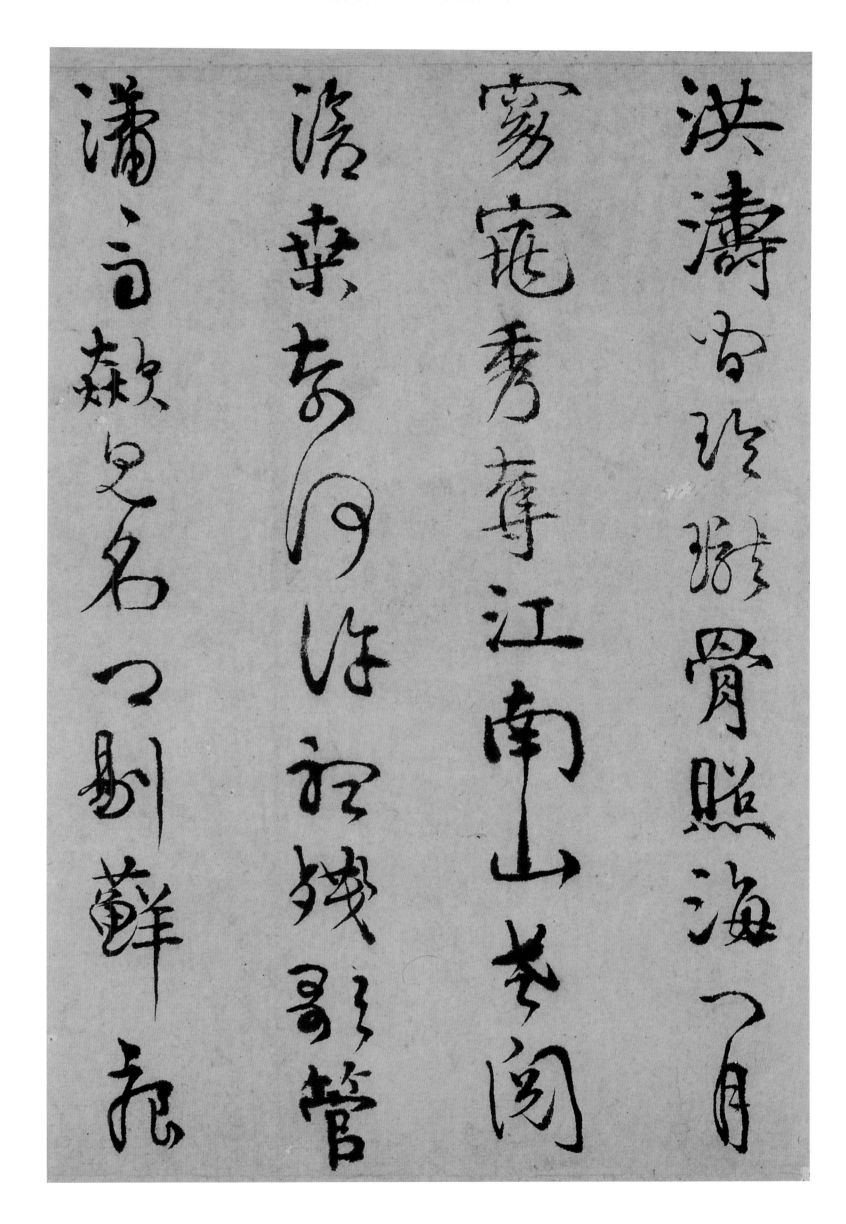

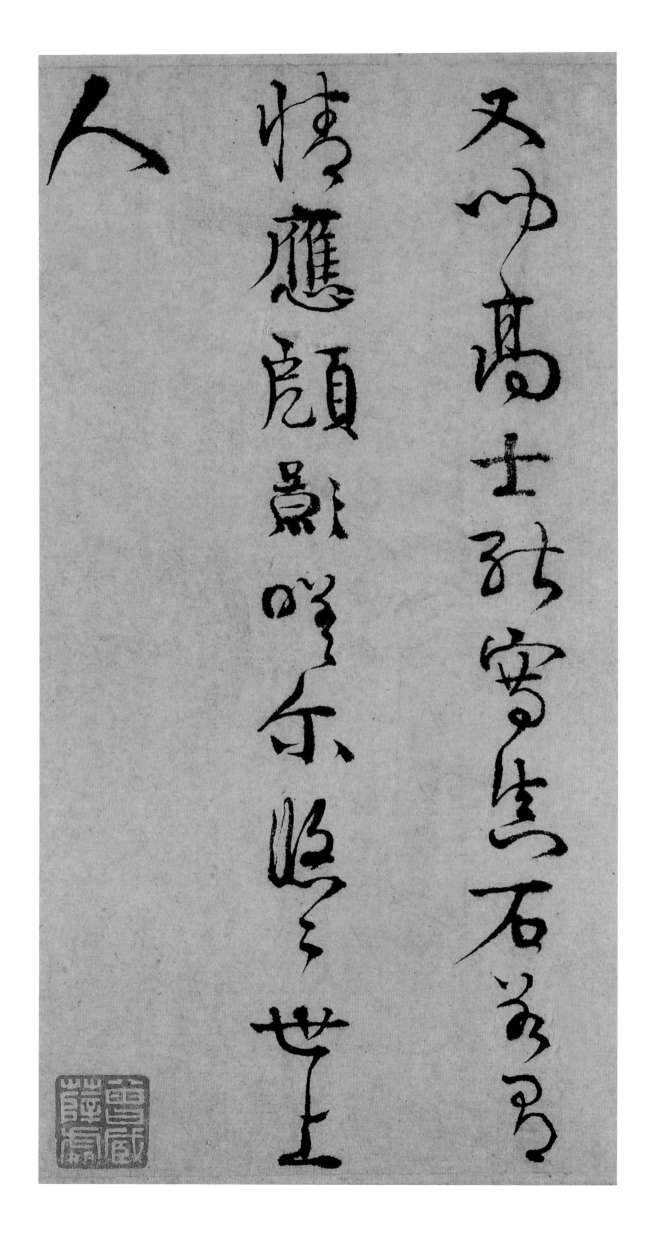

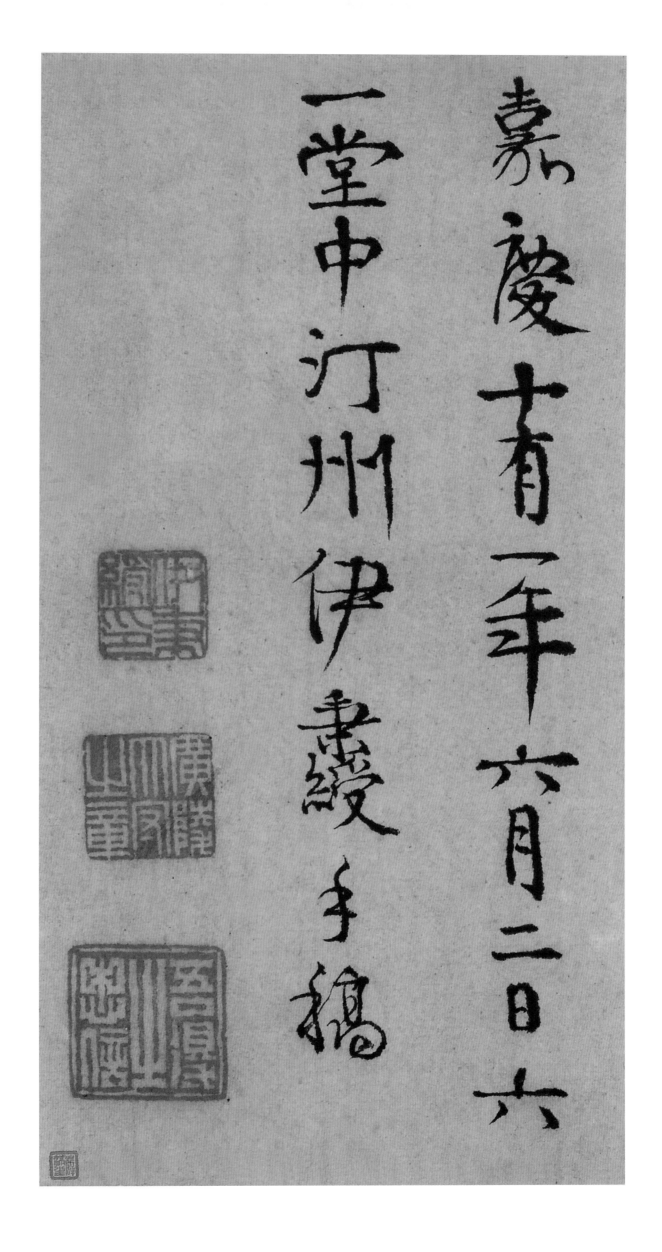

嘉慶十有二年六月二日六
一堂中汀州伊秉綬手稿

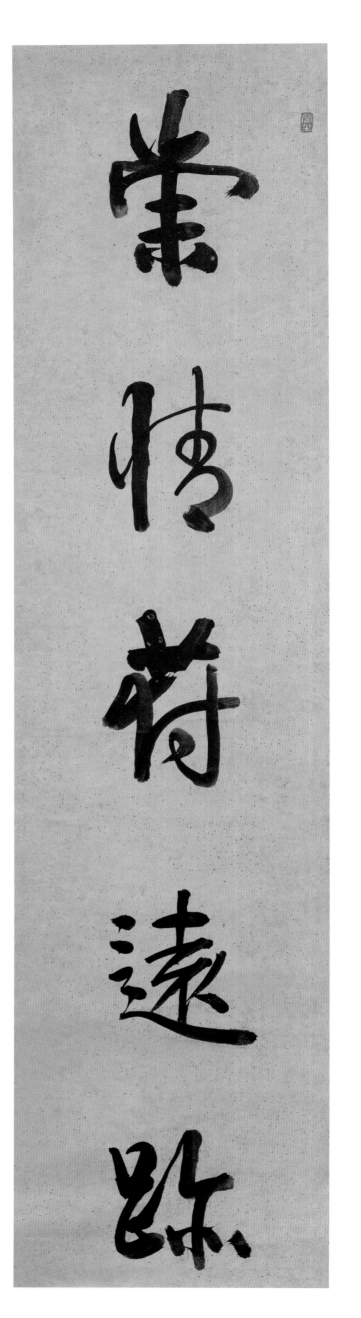

棠情荷遠跡

漠志裝高文

丁卯中夏　伊秉綬

行書五言聯

紙本　縱一二三釐米　橫三〇釐米　一八〇七年

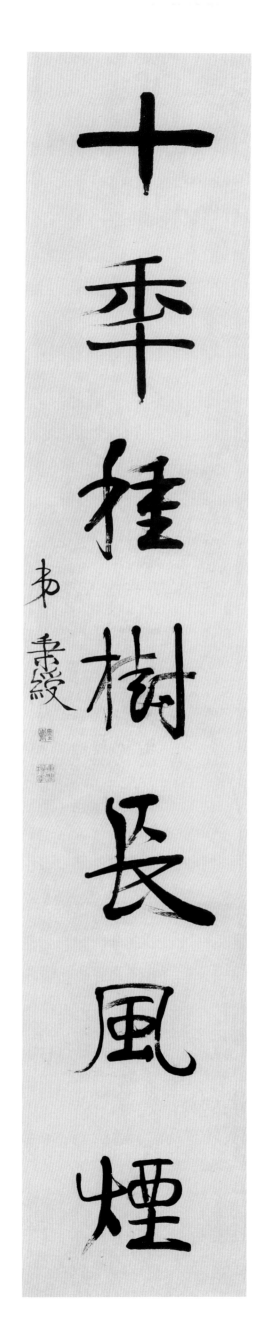

伊秉綬

行書七言聯

紙本　縱一六二釐米　橫三〇釐米　年代不詳

書畫清虛之好溺焉泰與聲
色同故先儒戒玩物喪志收藏
則懷苟完苟美之見有善則遷
吝世私更之心

耘菊農部鑒 辛未十月秉綬

行書條幅

紙本　縱一六八釐米　橫六二釐米　一八一一年

行書條幅

紙本　縱六九釐米　橫二六釐米　一八一四年

奉贈

均之先生即求　海正

著山皖蜒南送我七百里
山光一水浩皖儒眠之子
之子玉抱璞開肤追太始
常懷千古心鬱為乞人
士多士補壁帨氏揚穀

毛裹方く江南飢溺
東西夾水嗷く澤中
鴻陳之太名米元君
荣榉情与衆賣必育
載技腊抱書　安徽巡撫胡公

於全徽漕糧姚恪抱先生致書育云為此說者

萬謂沿江及早稻不穀耳早稻從收麥為晚禾
屏く之用沿江畫通計只三十分之二伊演云く

千亩集一禾榷举眈起
并白酒普肯美庸飲
復高歌但惜年矣忠
薯勾不斷助我汗青矣

嘉慶印我朕日寧化伊秉綬州

伊秉綬字墨卿寧化人乾隆庚戌進士官至楊州府知府為文學變法方江左而排九以篆隸名當代勁秀媚楊剑一家楷書六分其鈑手原く金剛肩作山水石淫威法妙有古金石氣渗於槠墨淵邃流摄約く其蘊藉者墨樣居夷玉桝唯妁云墨卿作書六分以钰筆墨之妙神其法妙流排重者此著有留春草堂集嘉慶乙亥年小萬柳本主人龍

57

奉贈

均之先生即求誨正

蓉山蜿蜒南送我七百里

山壑一水洗皖傚睦之子

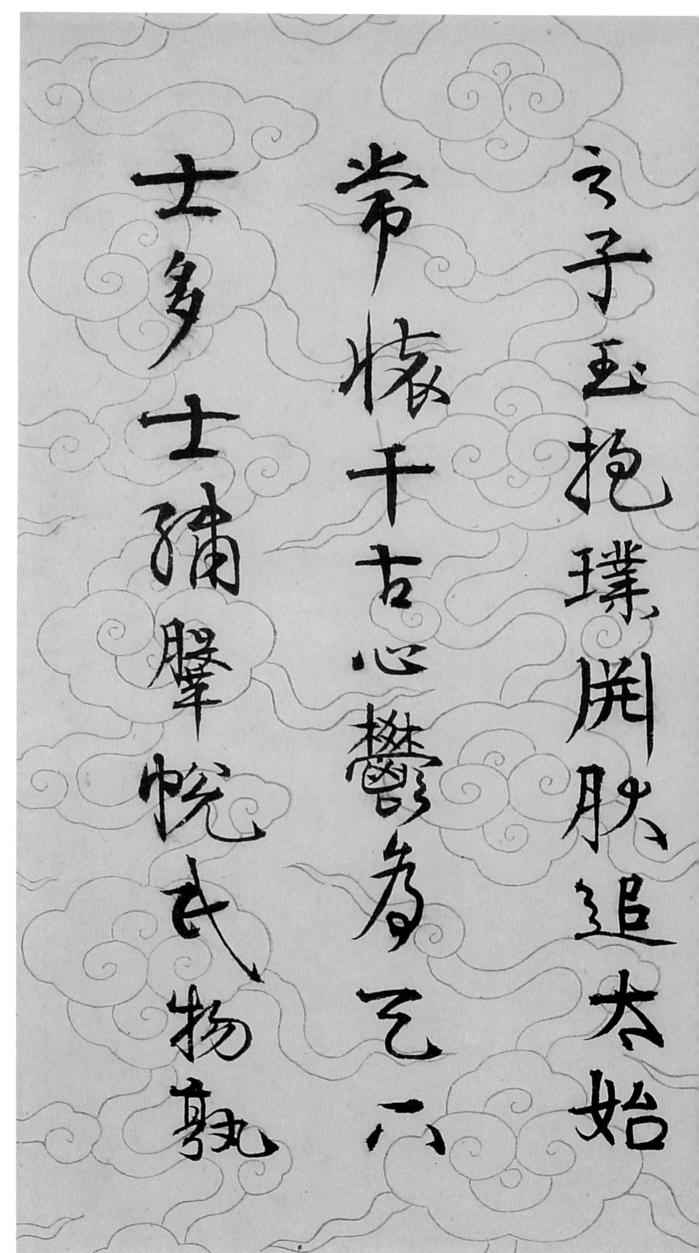

之子玉抱璞開肤追太始
常懷千古心鬱為气一
士多士補臂悦氏物執

毛裏方占江南飢淅

東西夾尓嗷嗷渾中

鴻陳之太倉米之君

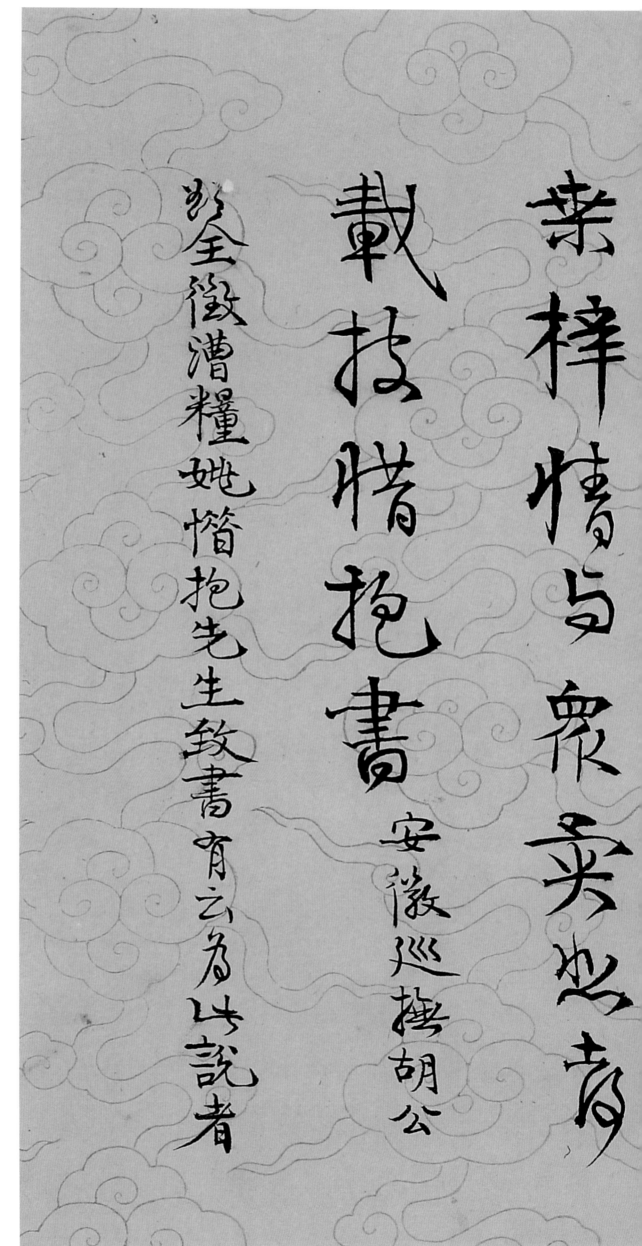

行書條幅（局部）

弟謂沿江及早稻不歉耳早稻縱收亦為晚禾

屏弃之用沿江田畝通計只三十分之三伊濟云〜

千亭集一所梅繁了眡在

并白酒普肯美庵飲

復高歌但憐吾老矣忠

孝苟不虧勛裁汗青失

嘉慶申戌朧日寧化伊秉綬卅

行書條幅（局部）

書札

紙本　縱二四釐米　橫一四釐米　年代不詳

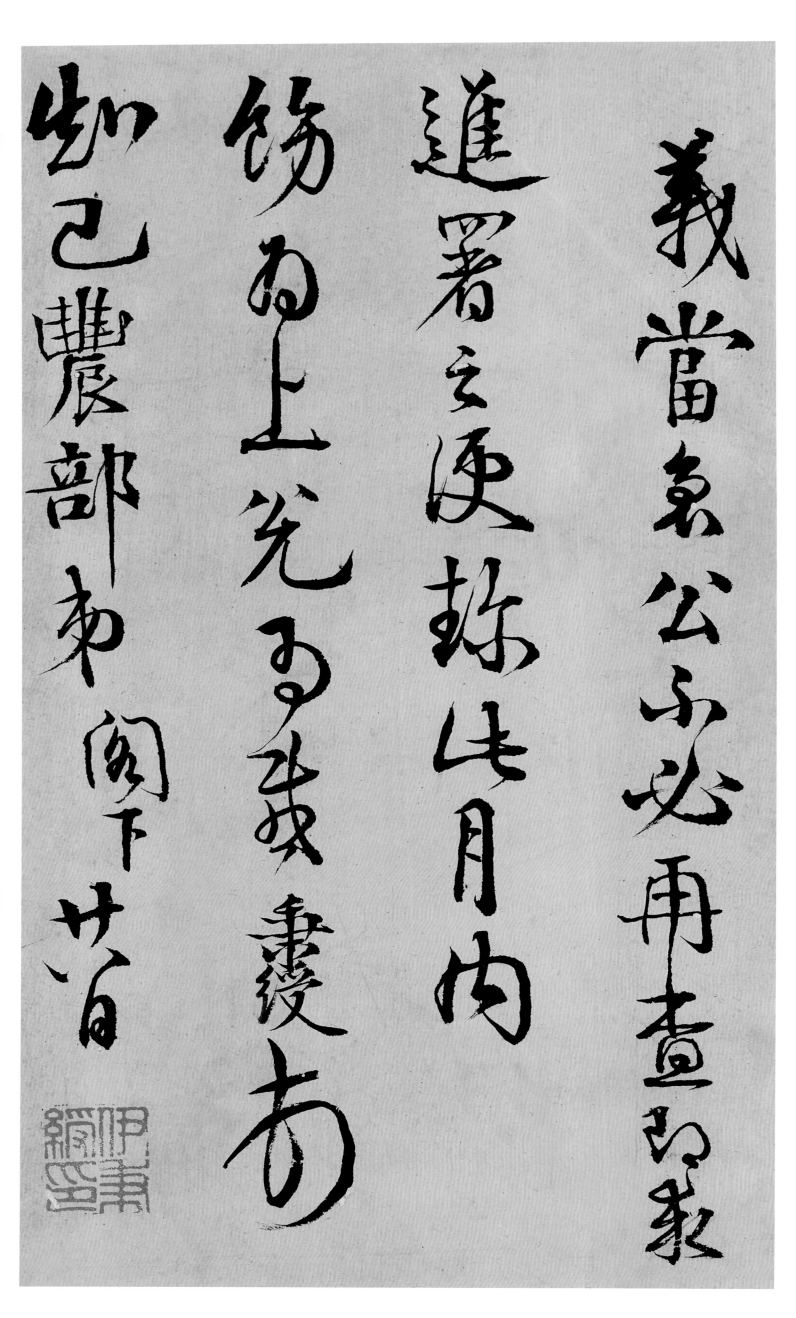

義當東公示必再畫而求

進署之便㧑此月內

飭為上先而後書覆南

如己農部南閤下廿首